水中畫影（六）

——許昭彥攝影集

許昭彥　著

序詩

沈銘梁　遺作

上天界

天晴風和湖面鏡
俯視白雲滿湖飛
獨舟泛湖如升天
疑上天界訪天國

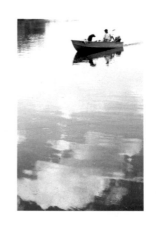

快樂伴侶

雌雄野鴨雙成對
快樂伴侶天倫樂
無憂無慮天賜福
順流玩遊好快活

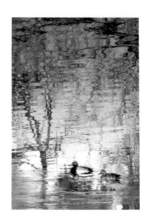

坐望

湖邊草木深
青空伴綠影
孤鴨湖中坐
觀望靜幽林
近旁獨我影
細聽唯我息
欲避孤寂感
坐觀天風雲

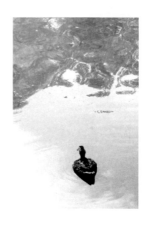

大漢

斷枝老樹窮光相
改頭換面水中影
禿頭大漢雄糾糾
揚眉吐氣眾靜聽

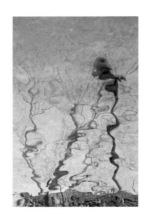

作者附註：沈博士於2019年10月7日去世，享年86歲。我將永遠感
謝與珍惜他為我三本攝影集寫的序詩。

前言—水影照相的樂趣

許昭彥

　　六十多年前時，我在台灣拍出兩張好照片。一張是〈老樹與小童〉，另一張是水影的〈船工〉。這兩張照片就變成了我以後六十多年的攝影指南。兩張照片都以廣大天空作背景，〈船工〉的天空是在水面。以天空作背景，就像是有一張空白的畫布，要構圖容易，沒有雜景會擾亂我想照出的畫面。

　　我來美國後，就常駕車到野外拍攝有廣大天空的照片。以後也常以白色雪地或白色濃霧代替天空，使我能拍出好照片。十多年前，開始有電腦攝影軟體的使用時（例如台灣訊連科技股份有限公司，CyberLink的PhotoDirector 8），我就能修改水影照片，使它比較光亮與更有色彩。加上我發現拍攝水影照片，因為有水的波動當畫筆，使我可以用照相機「畫」出像繪畫的照片，更有藝術創作機

會，我也就不要再花時間去找天空，雪地或濃霧，我只要向有美景在旁的水面拍照，我從水面也能看到我需要的天空，使我可以構圖，我也就再拍攝水影照片了。

所以當我在2011年以一張〈迷宮〉的照片（Labyrinth-Goodspeed Opera House）得到康州有名美術館New Britain Museum of American Art的最佳攝影獎後，我就只拍水影照片。加上在這時候，也開始有數位攝影機的使用，使我每次看到美的景致時可以照出無數的照片，然後選出最好的，這樣要拍出好的水影照片就變成更有可能。

拍攝水影照片不但像地面照片需要找到美的地點與有陽光，而且還要有水的波動，所以水影照片是比地面照片更難重複照出相同的照片，也就更寶貴。我看到水邊有美的景致時，我可以重複去拍照，每次照出的照片是會不同的，所以這已不再是一般「取景」的照相方法，這是要尋找

「境況」的照相法。這也就更有趣味。

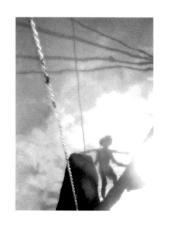

拍照水影照片時，攝影者是否能抓住水波變動的剎那，而構圖成畫，也就是攝影者是否有創作的能力。最容易照出的水影照片是像抽象畫的照片，因為水波的影像就像抽象畫，時常不必去構圖，這比畫家要想像畫出的抽象畫，不但是更自然，而且更巧妙，所以美國現在攝影者拍出的水影照片可說大多是抽象畫照片，我這本攝影集就有幾張（〈萬象圖〉與〈奇形奇色〉照片）。

因為水邊的景致主要是樹木與花葉，我現在隨著季節的變動已知道到什麼水邊拍照。在春天時我會到有黃花的樹木水邊（〈水影音符〉照片），秋天到有紅葉處（〈紅花綠葉〉照片），這種花葉存在時間都不長，所以我要趕時間拍完。在冬天冰天雪地時，我要找到還在流動的小溪流拍照或到海邊港口，使我還能看到水影（〈雪上樹枝〉照片）。

我現在也拍照人物的水影照片。我常能照出出人物站立在水邊的照片，姿態雄偉（〈日出漁夫〉與〈日落完工〉照片），我只要向水面拍照，就能照出人的全影，我不必走入水中向上對他們拍照。

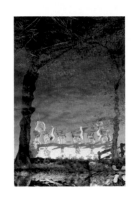

　　所以我現在拍照的水影天地是更大了，也更有趣，只是我也更老了。六十多年的攝影活動，使我能享受到一生中唯一的藝術創作機會，使我覺悟到這可說也就是我一生僅有的真正才能，所以我是要珍惜。攝影給我極大的快樂，我只有在能夠照出一張好照片時，我才感到我有創作力，所以我會永遠記得六十多年前時，我拍出那張〈老樹與小童〉時非常高興的情景，那照片可說就是我的寶藏。

目次

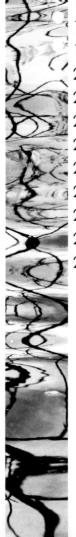

 水中畫影（六）

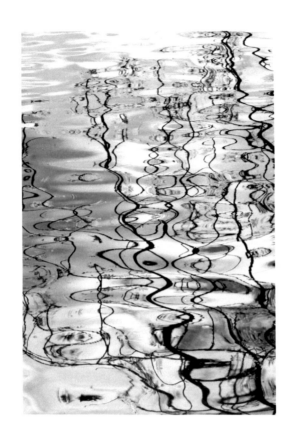

1 水影音符

水面上黑色樹枝與小黃花的水影，變成
了像音符，使我看到了，也會聽到美妙
的音樂。

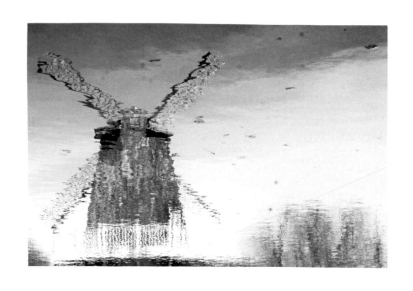

2 風車

沒有很多人看過風車，但有想像力的人都有他（她）們心中的風車，那會使心靈飛揚與迴轉的人間美好創造。

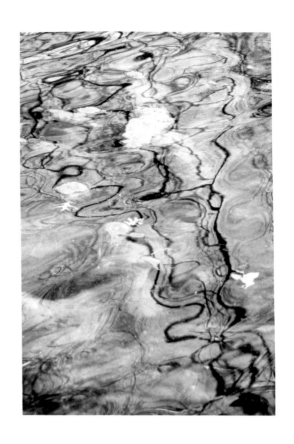

3 水上圖畫

美妙的構圖，美麗的色彩，使我看到這
畫面，目不暇給，如獲至寶。

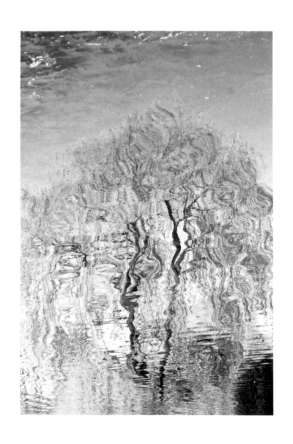

4 樹的繪畫

一棵疲乏的老樹，舊黃的樹葉，使我注
視良久，好像看到一張古舊的畫。

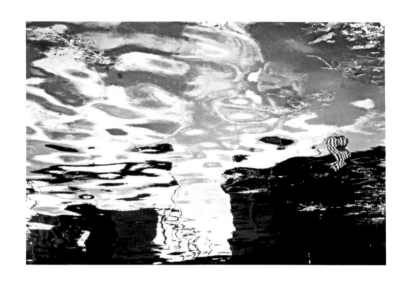

5 風雲變幻

一幅奇異的影像。藍天，白雲，山崖與
旗幟不停地變動，不休止地顯耀，唯有
水影才有這樣的奇景。

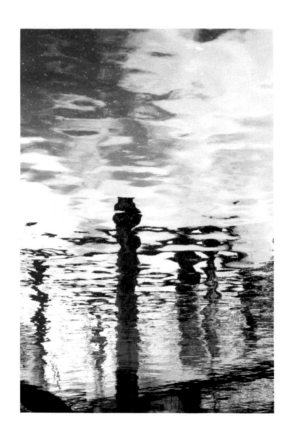

6 海邊城堡

海面上的木柱像城堡或巨人，景象雄偉，
這是大場面的畫面，令人嘆為觀止。

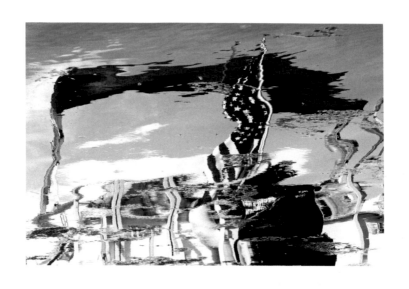

7 海上雄風

藍天，海風，旗幟構成這幅雄渾的畫
面，使我看到了肅然起敬，要讚歎這旗
幟的美。

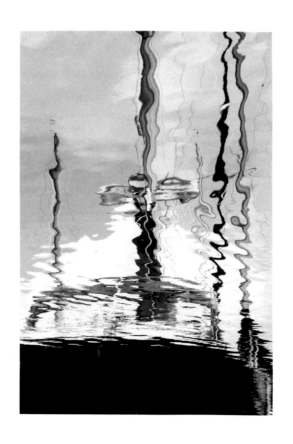

8 富麗遊艇

我被這遊艇的美懾服了。深藍，濃黑，黃褐色彩，在藍天，白雲與豎立的船桿下，令人感到富麗堂皇。

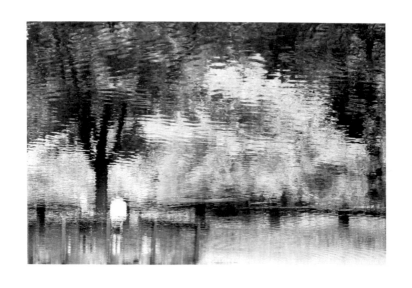

9 莫內的公園

兩個孩童站在公園池邊，注視水上景
象。這寧靜的畫面，使我看到了一幅莫
內的畫。

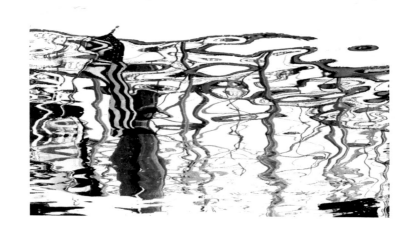

10 戰地景象

一座長橋，船桿與旗幟的水影，竟然能
構成這幅像戰地的場面，使我驚訝水影
構圖的奇妙！

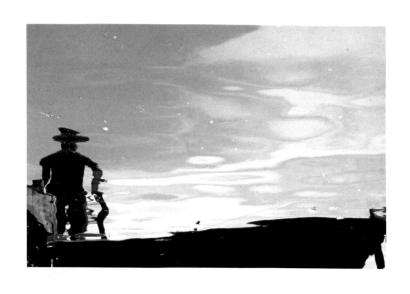

11 日出漁夫

有誰不會欣賞這漁夫的姿態？他朝氣奮
發，迎接日出，充滿活力！

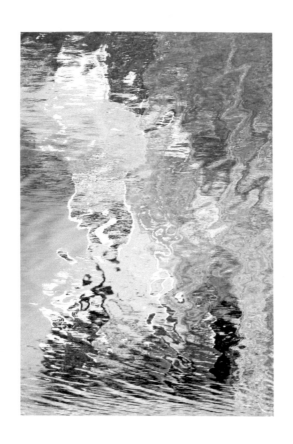

12 水中火

這不是火，這是一隻紅色陽傘的水中影。
這紅色火光在綠色樹林的水影中，就變成
了美妙的一點紅。

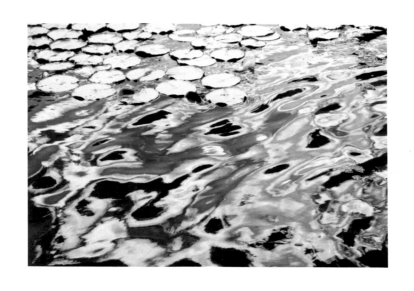

13 激流

藍天白雲的水影被波浪衝擊，變成激流，
這與旁邊的荷葉構成一幅奇美的畫。

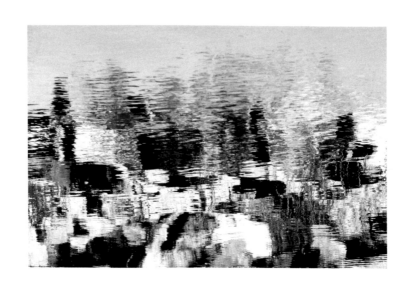

14 廢地水影

一大堆廢物的水影，怎麼會吸引我注目？
這是那黑白色彩發散出的強烈吸力，使我
不能丟掉這幅畫。

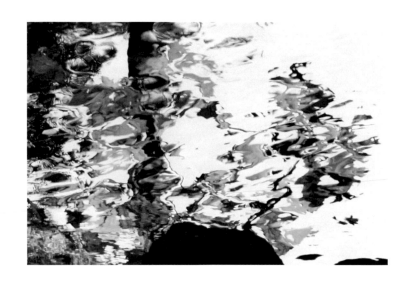

15 紅花綠葉

如果這是一般的紅花綠葉，它會是一張普通，俗氣的照片，但這是水影，是飄揚的一幅畫。

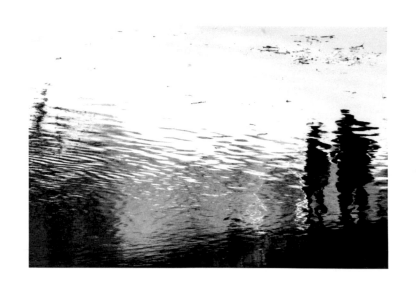

16 日落完工

兩位疲乏的工人，面對夕陽西下的強烈
陽光，走路回家，構成這幅有如電影的
人生畫面。

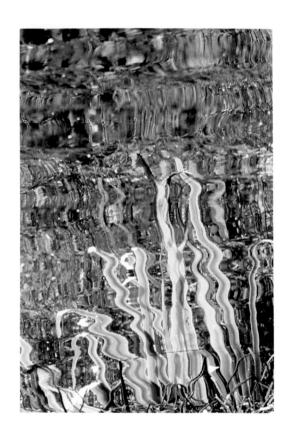

17 長草美畫

這是不是很像油畫？但這是水影！飄動，
強烈色彩的長草，濃厚迷人的背景，使人
看到了，會注目不忘。

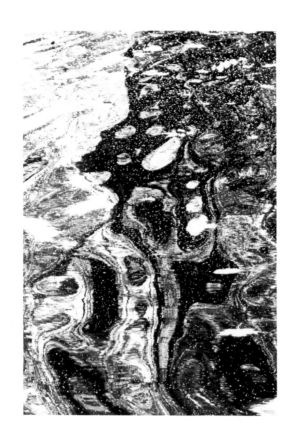

18 奇形奇色

水面泡沫，紅色樹影與水的波動，構成這
畫面，這是畫家也很難創造出的抽象畫。

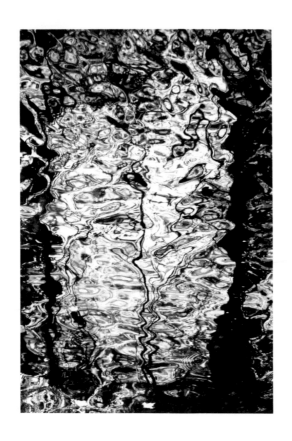

19 林中奇景

樹林水影使人看到千奇百怪現象。這是
人們不能想像，也不能畫出的，可說是
水影的奧妙。

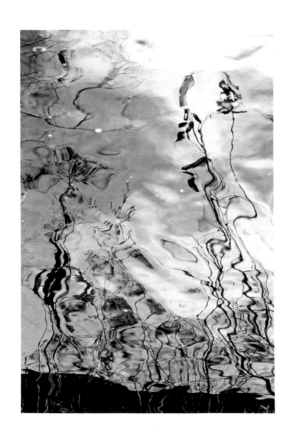

20 美麗圖畫

各種各樣的形像與色彩，美不勝收，一幅
稀有的畫面，使我百看不厭。

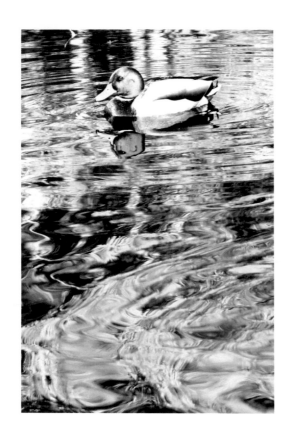

21 綠色影像

有多少機會，人們能看到這樣全綠的水
面？綠色樹影與綠色鴨子，相互輝映，構
成水上美畫。

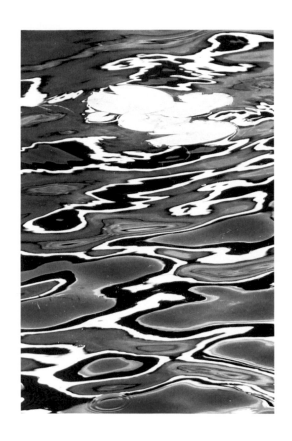

22 美妙波紋

這樣美妙的波紋，就是畫家也難想像
出。波動的水影是最巧妙與最自然的抽
象畫。

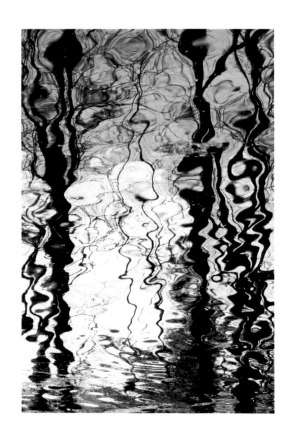

23 幽靈樹林

這黑色樹林中的幾位元白色影像不是很
像幽靈？只有水影才有這樣的形影，這
樣奇異的畫。

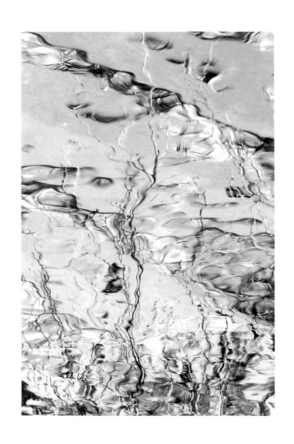

24 溪流美景

飄動的樹枝水影與綠影潮流，美妙的
構圖。我是多麼幸運，能看到這樣美的
畫面！

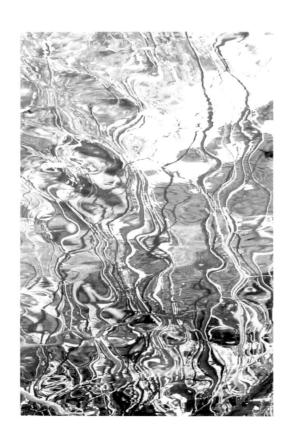

25 萬象圖

錯綜雜亂樹枝，綠草，白雲與藍天的影
像，構成這幅難以形容，但實貴的圖畫。

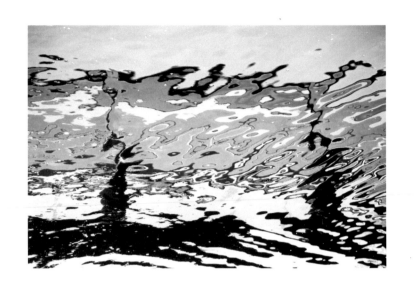

26 綠橋水影

一座綠橋的水影，但看不到橋，可是那
水影的綠色形影，美得使我目不轉睛，
比看到橋更美。

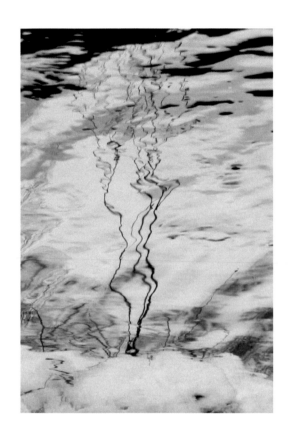

27 雪上樹枝

黑色樹枝在白雪上，像是孤芳自賞或支
撐無力，構成這淒冷景象。

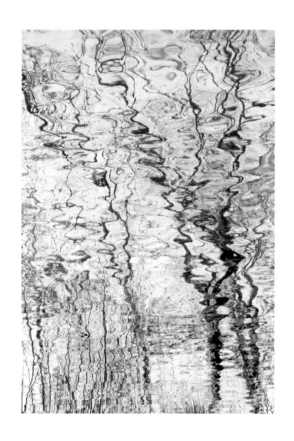

28 春日美景

細密的樹林，柔和的色彩，使我看到了，
感到喜悅，要想身入其境，享受這春景。

國家圖書館出版品預行編目

水中畫影. 六, 許昭彥攝影集 / 許昭彥著. -- 臺
　北市：獵海人, 2020.03
　　面；　公分
　ISBN 978-986-97963-9-2(平裝)

　1. 攝影集

957.9　　　　　　　　　　　　　109001992

水中畫影（六）
──許昭彥攝影集

作　　者／許昭彥

出版策劃／獵海人

製作銷售／秀威資訊科技股份有限公司

　　　　　114 台北市內湖區瑞光路76巷69號2樓

　　　　　電話：+886-2-2796-3638

　　　　　傳真：+886-2-2796-1377

網路訂購／秀威書店：https://store.showwe.tw

　　　　　博客來網路書店：http://www.books.com.tw

　　　　　三民網路書店：http://www.m.sanmin.com.tw

　　　　　金石堂網路書店：http://www.kingstone.com.tw

　　　　　讀冊生活：http://www.taaze.tw

出版日期／2020年3月

定　　價／190元